卡 哇 伊

狗狗

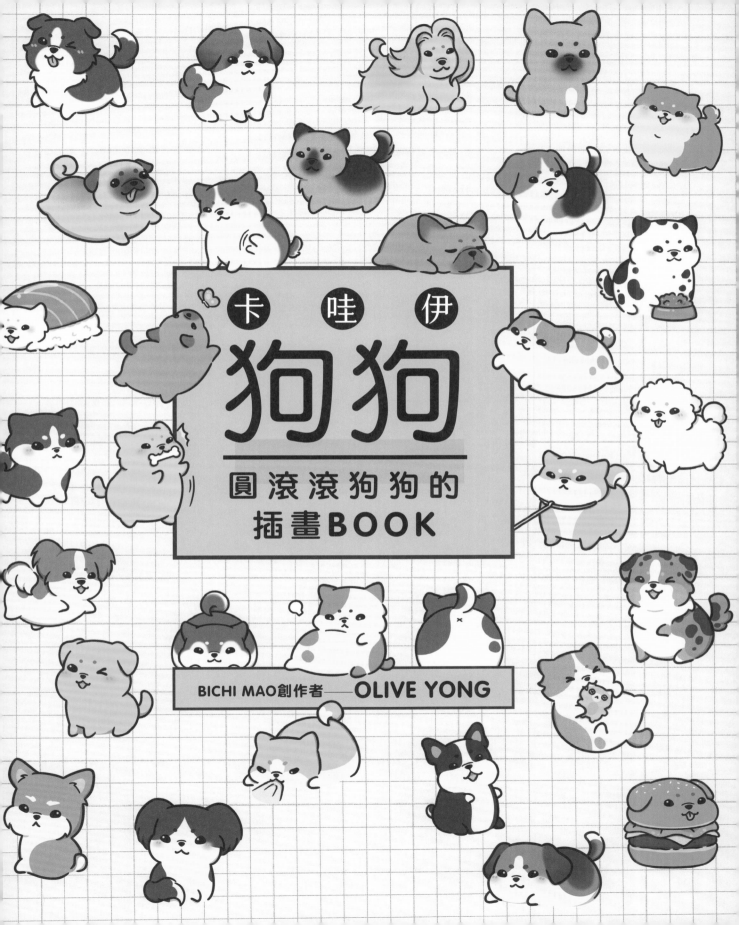

卡 哇 伊

狗狗

圓滾滾狗狗的
插畫BOOK

BICHI MAO創作者——OLIVE YONG

將這本書獻給我的家人，他們一直相信我並
支持我對藝術創作的熱情。

感謝我的伴侶，他不僅激勵了我，
也在整個旅程中一直
耐心地支持我和鼓勵我。

感謝所有喜歡並與其它人分享
《卡哇伊狗狗：圓滾滾狗狗的插畫BOOK》的讀者們。

也感謝我的編輯艾琳和The Quarto Group的團隊，
他們給了我這個機會，沒有他們的指導和努力，
這本書永遠不可能問世。

最後，我很感激我自己，沒有放棄，一直堅持到今天。
W. Clement Stone曾說過：
「瞄準月亮，即使錯過，你還有機會擊中一顆星星。」

CONTENTS

嗨！

我的名字叫Olive Yong，是來自馬來西亞的插畫家。繪畫一直是我的愛好，鉛筆和紙更是我最常使用的工具。我在2019年6月接觸到數位繪圖，開始透過Procreate在iPad上作畫。之後，我便以Bichi Mao為名在社群媒體上發表作品。短短一年，Bichi Mao就累積了大批的粉絲。我的插畫受到人們的喜愛，這著實令我受寵若驚，而粉絲們的熱情支持也帶給我繼續創作的動力。

Bichi Mao是一個以貓咪為中心的可愛網絡漫畫系列，展現了我在前本書《卡哇伊貓咪 圓滾滾貓咪的插畫BOOK》（楓書坊出版）中可愛、簡約的藝術風格。我還有第二個漫畫系列叫做Dip and Bun，講述一對狗狗、兔子情侶的故事。我希望能夠透過漫畫來描繪每天的心情，繼續傳播正能量，帶給人們歡笑，這就是我堅持繪畫和分享創作的原動力。我也喜歡分享自己對某些議題的看法，以期提高大眾意識，希望這麼做能多少幫助這個世界變得更加良善。

本書不僅說明了如何描繪可愛的狗狗，還希望能幫助你創造出屬於自己的角色，無論是狗狗還是其它動物。

「卡哇伊」是什麼意思？

你或許聽說過這個詞，也可能已經看過這類型的東西。可以確定的是，你一定知道這種風格。但話說回來，卡哇伊到底是什麼意思呢？

卡哇伊是日式的概念或創作點子，這個詞彙可以追溯到20世紀70年代，與英語中的cuteness的意思相近。在日本，這個詞彙可以用來形容從衣服、裝飾、手寫字到藝術，一切可愛的事物，用途十分廣泛。所以，如果你熱愛表情符號藝術，或者喜歡Hello Kitty、寶可夢與胖吉貓這類可愛角色的風格，那就表示你已經瞭解並愛上了卡哇伊風格的藝術了！

儘管人們對於「卡哇伊」藝術美學的構成有諸多的解釋，但大部分的人都同意，卡哇伊藝術通常是以非常簡單的黑色輪廓、柔和的顏色，以及看起來圓潤、青春洋溢的角色或物體所組成。在卡哇伊藝術中，角色的臉部表情不多，經常描繪成大大的頭部和小小的身體。

如何使用本書

本書的開頭會介紹一些關於工具和繪畫技巧的有用資訊，隨後有超過100個循序漸進的繪畫教學，依主題分為：熱門品種、小狗狗、姿勢與情緒、日常活動、裝扮，充滿食慾和大頭貼。在書的末尾是可愛狗狗的著色頁，供你著色和裝飾。

工具

可以使用任何你所擅長的工具，來描繪你的卡哇伊貓咪。但在此，我也提供一些建議。

傳統工具

使用傳統工具來描繪狗狗時，可以用2B或HB鉛筆先畫出草圖，再用黑色墨水筆來完成繪製。另外還需要一塊高品質的橡皮擦，這樣就能輕鬆地擦去任何不需要的線條和記號。手邊有把直尺，也能幫助我們畫好直線。

如果想為狗狗上色，我建議使用色鉛筆、蠟筆或水彩。盡量嘗試各種方式，以便從中獲得樂趣。140頁的著色頁可是練習上色的好地方！

數字工具

無論是桌上型電腦、筆記型電腦或平板電腦，都有許多應用程式可用來進行數位繪圖。誠如之前所提到的，我喜歡在iPad上用Procreate來作畫，但要使用哪些APP，得視你的作品、設備和預算而定。

在這些軟體所附的畫筆裡，我偏好Procreate中的單線筆刷。再強調一次，重點在於樂在其中。

描繪你的第一隻狗狗

我喜歡在繪畫中使用很多的彎曲線條，這有助於增加可愛度。以下是你將在本書中看到的一些基本形狀。

身體的形狀

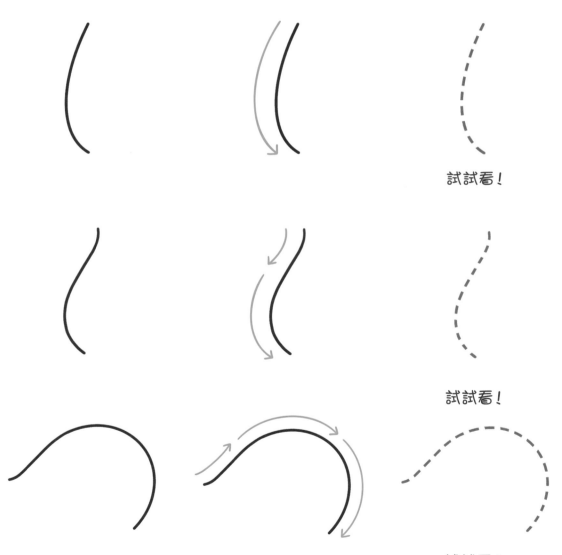

試試看！

試試看！

試試看！

耳朵的形狀

. .

腿的形狀

試試看!

試試看!

試試看!

尾巴的形狀

試試看！

試試看！

試試看！

試試看！

試試看！

試試看！

臉部表情包

這些狗狗之所以可愛是因為它們的臉部表情。在這裡，我會展示一些我最喜歡的臉部表情。

滿足

好心情

活潑的

生氣

恍惚

想睡

關注

耍笨

發昏

驚訝

傷心

戀愛

為你的狗狗上色

這些是我喜歡用在狗狗身上的顏色,但你可以為你的狗狗塗上任何顏色,甚至是超現實風格的模樣。每隻小狗都是獨一無二的,所以,在這裡我只是分享一些靈感,別忘了140頁的著色頁練習喔!

調色盤

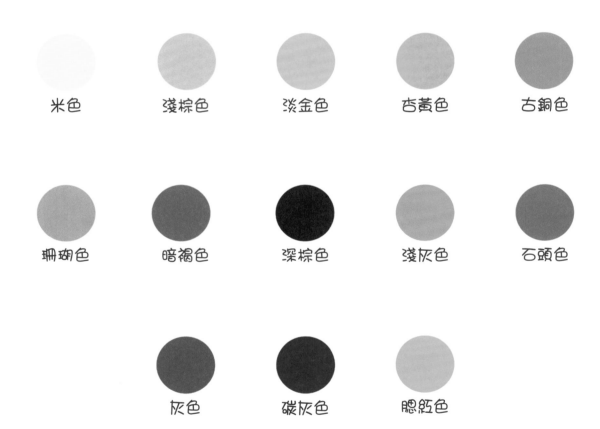

米色　　淺棕色　　淡金色　　杏黃色　　古銅色

珊瑚色　　暗褐色　　深棕色　　淺灰色　　石頭色

灰色　　碳灰色　　腮紅色

範例

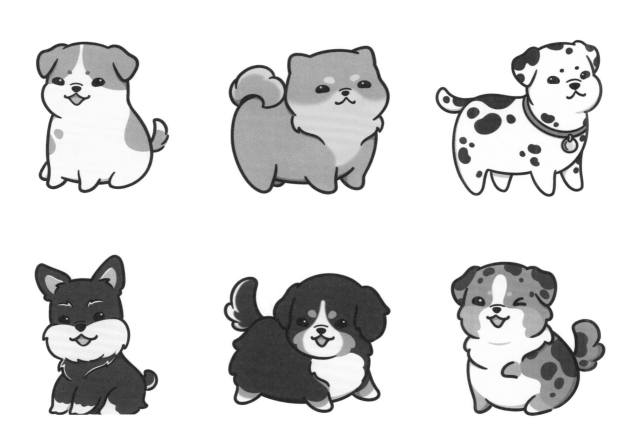

熱門品種

美麗存在於各種形狀和大小中

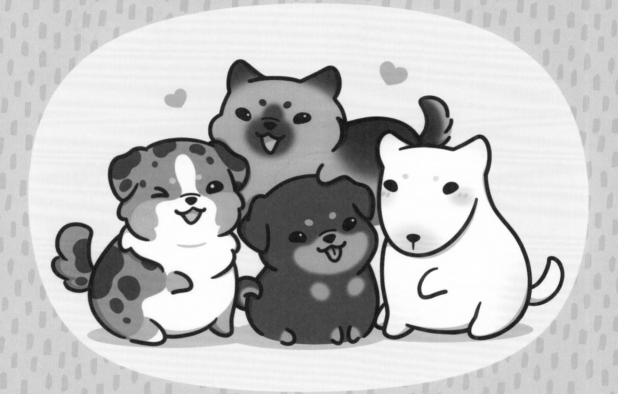

黃金獵犬

1。繪製頭部。軟軟的右耳和
左耳頂部。

2。為耳朵畫些細節。

3。畫出頭部的兩側，左臉頰用
彎曲的線條來表現。

4。為脖子添加一些毛髮細節。

5。畫出身體的前部和後部，
以及左前腿。

6。畫出抬起且向前指的右前腳，
和毛茸茸的尾巴。

7。畫出底面來完成身體繪製，
並加上後腿。

8。最後，為小狗狗畫個俏皮的
臉部表情。

臘腸狗

1。畫出頭頂和軟軟的耳朵。

2。畫出頭部的兩側，左臉頰用彎曲的線條來表現。

3。畫出身體的正面和背面。

4。延伸身體後部的線條，畫出後腿。畫出前腿和彎彎的尾巴。

5。畫出底面完成身體的繪製。添加右前腿。

6。最後，畫出臉部表情。

馬爾濟斯

1。畫出頭頂和起一撮毛髮。

2。畫出軟軟的左耳細節和部分右耳。

3。畫出頭部的兩側，右側有毛髮細節。

4。畫出身體的正面和背面。畫出頭部附近的毛髮細節。

5。將毛茸茸的尾巴裹在身體的底部。

6。畫出後腿，勾勒出臀部。添加前腿。

7。畫出底面完成身體的繪製。在胸部中央加入一撮毛髮。

8。最後，畫出臉部表情。

拉布拉多

1。繪製頭頂、軟軟的左耳和
部分的右耳。

2。畫出頭部的兩側,用彎曲
的線條勾出右臉頰。

3。畫出身體的前部、後部,
以及後腿。添加前腿。

4。畫出底面完成身體的繪製。
添加左前腿和尾巴。

5。最後,為小狗狗畫個
俏皮的臉部表情。

鬆獅犬

1. 畫出頭頂，尖尖的耳朵稍微向左傾斜。

2. 畫出頭部的兩側。用曲線畫出右臉頰。

3. 為脖子添加一些毛髮細節。

4. 將蓬鬆的尾巴畫在左側頭部的後面。

5. 拉伸身體後部，延伸出後腿。

6. 畫出身體的前部，延伸出前腿。添加左前腿。

7. 畫出底面完成身體的繪製。添加後腿。

8. 最後，替小狗畫個臉部表情。

鬥牛犬

1. 畫出頭頂、稍微向右傾的尖耳朵。

2. 從左耳開始,將頭部畫成細長的U形。

3. 畫出身體前部和前腿。

4. 從右耳拉出後腿和身體的後部。

5. 畫出底面完成身體的繪製。添加後腿、抬起的前腿和尾巴。

6. 最後,替小狗畫上眼睛和一個圓鼻子,並加條短直線。

拳師犬

1. 繪製頭部頂部、軟軟的右耳和部分的左耳。

2. 畫出彎的曲臉頰以表現頭部的左側。

3. 繪製頭部的右側和下巴處的短線。

4. 畫出身體的前部和後部，以及前腿和後腿。

5. 畫出前腿完成身體的繪製，別忘了尾巴。

6. 盡可能運用臉頰上的線條給狗狗畫上生動的表情。

7. 畫些細線來表現臉上的褶皺。

傑克羅素犬

1。畫出頭頂和軟軟的耳朵。

2。畫出頭部的兩側。用曲線
畫出左臉頰。

3。畫出身體的前部和後部，
以及前腿。

4。延伸身體後部的線條，畫出後腿。
還有另一條後腿，和蓬鬆的尾巴。

5。畫出底面完成身體的繪製。
添加前腿。

6。最後，為狗狗畫個俏皮的表情。

大丹犬

1。畫出頭頂和尖耳朵。

2。畫出頭部的兩側。用彎曲的曲線畫出右臉頰。

3。畫出身體的背面。

4。延伸身體後部的線條，畫出後腿。畫出身體的正面，並加上前腿。

5。畫出底面完成身體的繪製。添加前腿。

6。加上後腿和尾巴。

7。最後，替小狗畫個表情。

哈士奇

1. 畫出頭頂，尖耳朵向左傾斜。

2. 畫出彎曲的右臉頰和左側的毛髮細節，來表現頭部兩側。

3. 將蓬鬆的尾巴畫在頭部右側的後面。

4. 畫出身體的前部、後部，和後腿。從身體前部拉出前腿的線條。

5. 在前腿底部畫個圓圈來代表網球。

6. 畫出底面完成身體的繪製。添加前腿和左後腿。

7. 最後，為小狗狗畫張俏皮的臉。

巴哥

1。畫出頭部的頂部，軟軟的
耳朵向左傾斜。

2。畫出彎曲的右臉頰。為下巴加
條短而彎曲的線。

3。從左耳處拉出身體線條，
和後腿。在右側頭部的下
方加上前腿。

4。添加捲曲的尾巴。

5。畫出底面完成身體的
繪製。添加前腿。

6。最後，為小狗畫個俏皮的表情。

法國鬥牛犬

1。畫出頭頂和尖耳朵。

2。用彎曲的臉頰來表現頭部的右側。

3。從頭頂拉出身體的後部。

4。延伸身體後部的線條,形成後腿和身體的下側。

5。在左臉頰處畫上前腿和短而彎曲的線條。

6。最後,給狗狗畫個睏倦的表情。用條細線勾出鼻子。

伯恩山犬

1. 畫出頭頂和軟軟的
 耳朵頂部。

2. 用毛髮細節來表現耳朵。

3. 畫出頭部的左側和底部。

4. 畫出身體的正面、背面，
 和部分的尾巴。

5. 添加毛髮細節以完成
 尾巴和身體的描繪。

6. 添加後腿和前腿。

7. 畫出底面完成身體的繪製。
 添加前腿。

8. 最後，為小狗畫個俏皮的表情。

馬爾泰迪

1. 用指向左側的毛髮畫出頭頂。

2. 畫出鬆軟的耳朵。

3. 以彎曲的臉頰作為頭部的左側。

4. 在脖子處加些毛髮細節。

5. 畫出身體的正面和背面，在身體背面的頂部加個小凸起。

6. 加上毛茸茸的尾巴。

7. 畫出底面完成身體的繪製。為身體加些毛髮細節。

8. 最後，為小狗畫個俏皮的表情。

騎士查理王小獵犬

1. 畫出頭頂和耳朵的頂部。

2. 畫出耳朵上的毛髮細節以表現出鬆軟感。

3. 在身體的正面和背面畫出尖尖的毛髮細節。延伸身體正面的線條畫成前腿。

4. 沿着身體底部畫出毛茸茸的尾巴。

5. 畫出底面完成身體的繪製。在脖子上加些毛髮細節。

6. 最後,為小狗畫個俏皮的表情。

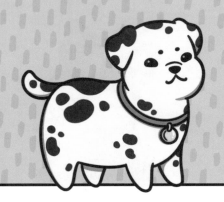

大麥町

1。畫出頭頂，軟軟的耳朵稍微向左傾斜。

2。以彎曲的右臉頰來表現頭部。

3。畫出身體的後部和後腿。

4。畫出身體的正面和前腿。

5。添加前腿和尾巴。

6。畫出底面完成身體繪製。加上後腿。

7。在脖子周圍繪製平行的曲線，底下的線留個小開口。

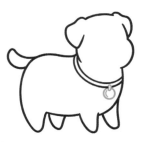

8。畫個圓形鈴鐺，在鈴鐺中畫條曲線來表現厚度。

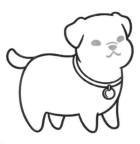

9。最後，替小狗畫個表情。

波士頓㹴

1. 畫出頭頂，尖耳朵向左傾斜。

2. 在頭部兩側畫上短線。

3. 以彎曲的臉頰完成
頭部繪製。

4. 畫出身體的正面和背面。

5. 添加後腿和圓尾巴。

6. 畫出底面以完成身體繪製。
添加前腿和後腿。

7. 最後，為小狗畫個俏皮的表情。

阿富汗獵犬

1. 畫條長波浪線當成左耳，
 內側有條較短的曲線。

2. 將右耳畫成帶有尖端的
 波浪形，內部也有較短
 的曲線。

3. 從較短的曲線處延伸波浪線，
 為耳朵添加更多的毛髮細節。

4. 在頭部底部畫條曲線。
 在表示耳朵的曲線下方
 加上短線。

5. 在身體的左側畫條短線，
 加入上尖尖的尾巴。

6. 畫出後腿上的毛髮細節以
 表現身體的後部。

7. 在底部繪製大量的毛髮細節。
 完成身體的繪製。

8. 加上圓形的前腿。

9. 最後，畫上臉部表情。

迷你雪納瑞

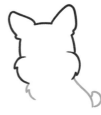

1. 畫出頭頂，尖尖的耳朵稍微向左傾斜。

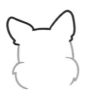

2. 用毛髮細節來表現頭部的兩側。

3. 畫出身體的正面和背面。在正面添加毛髮細節，並加上小尾巴。

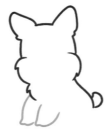

4. 畫出前腿，讓它們變得有點厚重感。

5. 延伸身體後部的線條，畫出毛茸茸的臀部。

6. 替小狗畫個俏皮的表情。

7. 最後，為耳朵、眉毛和頸部添加毛髮細節。

米格魯

1. 畫出頭頂，軟軟的耳朵稍微向左傾斜。

2. 畫出彎曲的右臉頰。

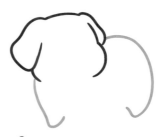

3. 畫出身體的前部、後部，以及前腿和後腿。

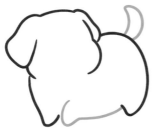

4. 延伸下方線條畫成前腿，完成身體的繪製。加上尾巴。

5. 最後，替小狗畫上表情。

柴犬

1. 畫出頭頂，尖銳的耳朵稍微向左傾斜。

2. 畫出頭部的兩側。

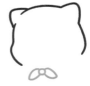

3. 在頭部下方畫成一個圓，二邊各畫一個葉子形狀，作為領巾結。

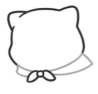

4. 領巾的頂部線條要跟隨頭底的形狀來畫，底部線條與領巾結則略有歪斜。

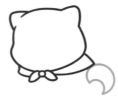

5. 在領巾的右下方加入新月形的尾巴。

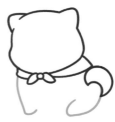

6. 畫出身體的前部和後部，以及前腿和後腿。

7. 畫出底面完成身體的繪製。添加外前腿和內後腿。

8. 最後，替小狗畫個面部表情。

薩摩耶
混匹邊境牧羊犬

1。畫出頭部的頂部，軟軟的
耳朵稍微向左傾斜。

2。在頭部兩側畫出尖尖的
毛髮細節。

3。在脖子周圍添加一些毛髮細節。

4。拉伸身體的前部和後部，
以及外後腿。

5。加入內前腿和蓬鬆的尾巴。

6。畫出底面完成身體的繪製。
添加外前腿。

7。最後，畫個眨眼表情來
表現狗狗的俏皮。

柯基

1。頭頂和向右傾斜的耳朵。

2。畫出彎曲的臉頰和
右側的毛髮細節。

3。為脖子添加一些毛髮細節。

4。畫出身體的圓形背面。

5。畫出底面完成身體的繪製。
添加後腿，和尾巴。

6。最後，為小狗畫個面部表情。

蝴蝶犬

1. 畫出頭部的頂部和稍微
 向右傾斜的圓形尖耳。

2. 畫出耳朵上的毛髮。

3. 用彎曲的右臉頰和毛髮細節
 作為頭部的兩側。

4. 將蓬鬆的尾巴畫在
 頭部左側。

5. 畫出身體後部和外後腿。
 在右臉頰下方加上前腿。

6. 畫出底面完成身體的繪製。
 添加內後腿和外前腿。

7. 最後,為小狗畫個俏皮的
 臉部表情。

德國牧羊犬

1. 畫頭頂，尖尖的耳朵稍微向右傾。

2. 用彎曲的左臉頰和右側的毛髮細節來表現頭部的兩側。

3. 畫出身體的正面和背面，並在胸部增添毛髮。將身體後部延伸到後腿。

4. 加入毛茸茸的尾巴。

5. 畫出底面完成身體的繪製。添加前腿。

6. 最後，為小狗畫個面部表情。

聖伯納

1. 繪製頭部頂部，軟軟的
左耳和部分的右耳。

2. 用彎曲的臉頰作為右側的
頭部。在左側的脖子上添
加毛髮細節。

3. 將捲曲的尾巴畫在頭部右側。

4. 畫出身體的前部和後部，
以及前腿和後腿。

5. 畫出底面完成身體的繪製。
添加前腿。

6. 最後，替小狗畫個俏皮的
臉部表情。

比熊

1. 用捲毛來表現頭頂。

2. 畫出毛茸茸的耳朵。

3. 用毛髮來表現頭部的兩側。

4. 將尾巴畫在頭部的左側。

5. 以捲毛來表現身體的正面和背面。

6. 將線條延伸，畫成後腿和前腿。

7. 畫出底面完成身體的繪製。添加外前腿。

8. 最後，替小狗畫個俏皮的臉部表情。

博美

1. 將頭頂和耳朵向右傾。

2. 用大量的毛髮細節來
 表現頭部的兩側。

3. 用毛髮來表現身體的正面。
 將蓬鬆的尾巴畫在頭部的右
 側。加個短線作為下巴。

4. 延伸尾巴周圍的線條畫出
 身體的後部和外後腿。

5. 畫出底面完成身體的繪製。
 添加前腿。

6. 最後，替小狗畫個俏皮
 的臉部表情。

斯塔福郡鬥牛犬

1。畫出頭頂和軟軟的耳朵。

2。用彎曲的線條畫來表現臉頰。

3。畫出身體後部和外後腿。

4。畫出身體前部和前腿。

5。畫出底面完成身體的繪製。
添加前腿和尾巴。

6。最後，為小狗畫個面部表情，並
為下巴畫條短而彎曲的線。

澳洲牧羊犬

1. 繪製頭部頂部，軟軟的右耳和部分的左耳。

2. 用毛髮來表現頭部的兩側。

3. 在脖子周圍添加一些毛髮細節。

4. 畫出身體的背面。

5. 加入毛茸茸的尾巴。

6. 畫出身體前部和內前腿。添加抬起的外前腿。

7. 畫出底面完成身體的繪製。添加外後腿。

8. 最後，畫個眨眼表情來表現狗狗的俏皮個性。

英國鬥牛犬

1。畫出頭頂，尖尖的耳朵稍微向右傾斜。

2。用彎曲的臉頰當頭部的左側。

3。在頭部右側畫條短線，再加個側倒的U形，用於表現胖胖的頸部。

4。畫出身體的正面。

5。畫出身體的背面。添加尾巴。

6。畫出底部和後腿來完成身體的繪製。

7。最後，為小狗畫個面部表情。

吉娃娃

1。畫出頭頂，尖尖的耳朵稍微向左傾斜。

2。從耳朵延伸出尖尖的毛髮。

3。畫出頭部的兩側。

4。在頭部下方加入指向右側的前腿。

5。畫出身體的正面和背面。

6。畫出底面完成身體的繪製。加上後腿。

7。加入毛茸茸的尾巴。

8。最後，替小狗畫個俏皮的表情和耳朵上的毛髮細節。

貴賓

1. 從頭頂開始，畫出捲毛。

2. 完成頭頂繪製，看起來像是雲朵的形狀。

3. 繪製左側和頭部的底部。

4. 加入軟軟的耳朵，還有捲曲的毛髮細節。

5. 在頭部的右側畫條曲線作為身體的背面。

6。從身體後部延伸出來，
畫成外後腿。畫出身體
的前部和內前腿。

7。加入蓬蓬的尾巴。

8。畫出底面完成身體繪製。
添加外前腿。

9。最後，為小狗畫個面部表情。

羅威納

1。畫出頭部的頂部，軟軟的耳朵向左傾斜。

2。畫出頭部的兩側。

3。拉出身體的前部和後部，以及外後腿和內前腿。

4。添加尾巴。

5。畫出底面完成身體的繪製。添加外前腿。

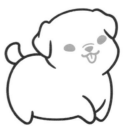

6。最後，替小狗畫個俏皮的臉部表情。

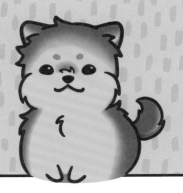

約克夏

1. 畫出尖耳朵和一撮
 指向左邊的毛髮。

2. 用毛髮來表現頭部的兩側。

3. 繼續用曲線畫出
 毛茸茸的臉頰。

4. 在頸部和胸部增添毛髮細節。

5. 畫出身體的正面和背面。

6. 在身體底部畫出前腿，稍微指向
 內側。加入毛茸茸的尾巴。

7. 最後，為小狗畫個面部表情。

小狗狗

可能不是每一天都是好日子……

但每天都有美好的事物。

法國鬥牛犬

1。畫出頭頂和尖耳朵。

2。用彎曲的臉頰作為頭部的兩側。

3。畫出身體的前部和後部，以及內前腿。

4。添加外前腿、後腿和尾巴。

5。最後，為小狗畫個面部表情。

米格魯

1. 繪製頭頂、軟軟的右耳和部分的左耳。

2. 用彎曲的臉頰作為頭部的左側。

3. 從右耳朵處畫出身體的背部。

4. 在頭部下方畫出前腿，畫出尾巴。

5. 最後，為小狗畫個面部表情。

迷你雪納瑞

1。頭頂和向右傾的尖尖耳朵。

2。在頭部右側畫出一撮毛髮，
並在頭部左側畫條短線。

3。在臉頰處加入毛髮細節。

4。畫出身體的前部和後部，
以及外前腿。

5。畫出底面完成身體的繪製。
添加尾巴。

6。最後，為小狗畫個嚴肅的表情
和耳朵中的毛髮細節。

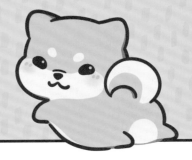

柴犬

1。頭頂和尖尖的耳朵稍微
　　向右傾斜。

2。以彎曲的臉頰作為頭部的左側。

3。在頭部的右側畫出捲曲的尾巴。

4。畫出身體後部和內後腿。在頭部
　　左側下方加入外前腿。

5。畫出底面完成身體的繪製。
　　添加外後腿。

6。最後，為小狗畫個面部表情。

哈士奇

1. 畫出頭頂和尖耳朵。

2. 用彎曲的右臉頰作為頭部的側面，左側有尖尖的毛髮細節。

3. 將尾巴畫在頭部左側。

4. 畫出身體的前部和後部，以及內側前腿和外側後腿。

5. 畫出底面完成身體的繪製。添加外前腿。

6. 最後，給小狗畫個嚴肅的面部表情。

馬爾濟斯

1。畫出頭頂，一撮毛髮向上
　　伸展，向左傾斜。

2。畫出右側毛髮，表現出
　　軟軟的耳朵。

3。畫出耳朵上的毛髮。

4。用彎曲的臉頰作為
　　頭部的左側。

5。在頭部正下方畫出前腿，
　　指向內側。前腿下方則加
　　上指向上方的外後腿。

6。加上毛茸茸的尾巴。

7。畫出身體後部的毛髮。

8。最後，畫個眨眼表情以表現出
　　狗狗的俏皮個性。

蝴蝶犬

1. 畫出頭頂和圓形的尖耳。

2. 畫出耳朵上的毛髮。

3. 以彎曲的左臉頰和右側的毛髮作為頭部的兩側。

4. 畫出身體的正面和背面。在右側身體的底部畫出前腿。

5. 沿着身體底部畫出蓬鬆的尾巴。

6. 最後，為小狗畫個面部表情。

拉布拉多

1. 繪製頭頂、軟軟的左耳和
部分的右耳。

2. 用彎曲的右臉頰作為
頭部的側面。

3. 畫出身體的前部和後部，以及
內側前腿和外側後腿。

4. 添加外前腿和尾巴。

5. 最後，畫個眨眼表情以表現出
狗狗的俏皮個性。

巴哥

1. 畫出頭頂、軟軟的左耳，部分向左傾斜的右耳。

2. 用彎曲的臉頰作為頭部的右側。

3. 畫出頭部的左側，用短而彎曲的線勾勒出下巴，下方再加條線。

4. 繪製身體前部和後部的曲線。

5. 在短曲線下方加入捲曲的尾巴。

6. 完成身體的繪製。添加外後腿和前腿。

7. 最後，替小狗畫個俏皮的臉部表情。

聖伯納

1. 繪製頭頂、軟軟的右耳和部分的左耳。

2. 以彎曲的臉頰作為頭部的左側。

3. 把蓬鬆的尾巴畫在右耳後面。

4. 畫出身體的前部和後部，以及內側前腿和外側後腿。

5. 畫出底面完成身體繪製。添加外前腿，並在尾巴旁畫條線，以明確頸部的右側。

6. 最後，為小狗畫個面部表情。

姿勢與情緒

不要只是作夢……

還要勇敢地追尋！

站好！（正面）

1。畫出頭頂和尖耳朵。

2。在頭部兩側畫出彎曲的臉頰。

3。在脖子上畫出毛髮細節。
延伸線條畫成內前腿。

4。將捲曲的尾巴畫在頭部
右側的後面。

5。畫出身體後部和外後腿。

6。畫出底面完成身體的繪製。
添加外前腿。

7。最後，為小狗畫個面部表情。

站好！（側面）

1. 畫出頭頂，尖尖的耳朵稍微向左傾斜。

2. 用彎曲的臉頰作為頭部的兩側。

3. 畫出身體後部和外後腿。

4. 在脖子上畫出身體前部的毛髮細節。延伸線條畫成內前腿。

5. 畫出底面完成身體的繪製。添加外前腿。

6. 加入毛茸茸的尾巴。

7. 最後，為小狗畫個面部表情。

站住！(後面)

1. 畫出迴圈尾巴。

2. 在尾部周圍畫條曲線。

3. 加上尖尖的耳朵。

4. 畫出頭部的兩側。

5. 在尾巴兩側繪製均勻的彎曲
線條，用來表現屁股。

6. 將線條延伸到後腿。

7. 畫出底面完成身體的繪製。最後
畫一個X，嗯，你懂的！

坐下！（正面）

1。畫出頭頂。

2。加上鬆軟的耳朵。

3。用彎曲的線條畫成臉頰。

4。畫出身體的兩側。

5。前腿居中，指向中央。後腿拉開，指向身體兩側。

6。添加尾巴。

7。最後，為小狗畫個面部表情。

坐下！(側面)

1. 畫出軟軟的左耳。

2. 繪製頭頂和部分的右耳。

3. 用彎曲的線條畫出臉頰。

4. 畫出身體前部的毛髮細節。
延伸線條畫出內前腿。

5. 畫出身體後部和外後腿。

6. 畫出底面完成身體的繪製。
添加外前腿和尾巴。

7. 最後，為小狗畫個面部表情。

坐下！(後面)

1. 畫出軟軟的左耳。

2. 繪製頭頂和部分的右耳。

3. 畫出彎曲的右臉頰。

4. 從左耳處拉出身體的背部。

5. 畫出身體的正面和尾巴。

6. 畫出底面完成身體的繪製。
添加外前腿。

7. 最後，為小狗畫個面部表情。

躺下！（正面）

1. 畫出頭頂。

2. 加上尖尖的耳朵。

3. 用彎曲的線條畫出臉頰。

4. 繪製小橢圓，以表現
指向前方的腳部。

5. 將捲曲的尾巴畫在頭部上方。

6. 在尾巴和耳朵周圍繪製彎曲
的線條，以表現身體。

7. 最後，為小狗畫個面部表情。

躺下！（側面）

1。畫出頭頂和尖尖的左耳。

2。加上右耳。在頭頂上畫條彎曲的線，作為身體的後部。

3。畫出右側的臉頰。

4。添加捲曲的尾巴。

5。繼續繪製身體後部，延伸線條畫成外後腿。

6。畫出底面完成身體的繪製。添加前腿。

7。最後，給狗狗畫個發困的表情，和左側臉頰。

躺下！(後面)

1. 畫出軟軟的右耳。

2. 畫出頭頂部、部分向右傾斜的左耳。

3. 畫出彎曲的左臉頰。

4. 畫出左前腿,右前腿的頂部,以及頸部下方的細曲線,以表現背部的頂端。

5. 以彎曲的線條完成身體後部。

6. 加入指向中間的後腿和尾巴。

7. 最後,為小狗畫個面部表情。

好心情

1. 畫出頭頂和向右傾斜的尖耳朵。

2. 畫出左側頭部的毛髮細節。

3. 繪製頭部右側的毛髮細節。

4. 在頭部下方畫出向上指的前腿。

5. 在兩側畫條短線作為身體。
 頭部周圍添加幾顆鑽石閃
 光，以表達快樂。

6. 最後，畫個眨眼表情以表現
 狗狗的俏皮個性。

傷心

1。畫出頭頂、軟軟的耳朵
稍微向右傾斜。

2。畫出頭部兩側的毛髮細節。

3。兩側畫條短線。在頭部下方
畫出指向中間的前腳。

4。給狗狗畫個悲傷的表情。

5。最後，在臉上和頭部周圍畫幾個
小U形，來表示眼淚。

生氣

1。 畫出頭頂、稍微向左
傾的尖耳朵。

2。 畫出頭部兩側的毛髮細節。

3。 在兩側畫上短線作為身體。
在頭部周圍添加幾個小梯
形,以表達憤怒的吠叫聲。

4。 畫個憤怒的表情,從眼睛
和鼻子開始。

5。 最後,將張開的嘴畫成
一個簡單的房屋形狀,
左上角有個尖牙。

肚子餓了

1. 畫出頭頂、軟軟的耳朵向左傾斜。

2. 畫出頭部兩側的毛髮細節。

3. 在兩側畫短線作為身體。在頭部下方畫出指向中間的前腳。

4. 在前腳間畫塊被咬了一大口的牛排,並表現出「握住」它的感覺。

5. 最後,為小狗畫個表情。在嘴邊的左側畫條彎彎的曲線,以表現出塞滿食物的臉頰。

驚訝

1. 在頭頂畫撮向右
 傾斜的毛刺。

2. 加上尖尖的耳朵。

3. 在頭部左側畫出
 毛髮細節。

4. 繪製頭部右側的毛髮細節。

5. 在左側畫條短而彎曲的線
 作為身體，並在頭部下方
 加上指向右上方的前腿。

6. 畫個圓圈作為為眼睛，並
 在右耳下方畫幾條直線，
 以表達驚訝的感覺。

7. 完成驚訝的表情後，
 畫幾個U型小汗滴。

尷尬

1。畫出頭頂、軟軟的右耳，
稍微向左傾斜的左耳。

2。畫出頭部右側的毛髮細節。

3。加上指向上方的前腿，
好像遮住了眼睛。

4。在兩側畫短線作為身體。在腿的
上方添加短線，以表現尷尬。

5。最後，給小狗一個表情
（儘管他們很尷尬）。

1。畫出頭頂、向左傾斜的尖耳朵。

2。畫出頭部左側的毛髮細節，
並在頭部右側畫條短線。

3。在頭部的右側添加毛髮細節，
並向下延伸線條作為身體。

4。在頭部下方加上指向左側
的前腿，並在頭上畫幾顆
星星來表現頭暈的狀態。

5。用螺旋線來代表眼睛。

6。最後，替小狗畫個俏皮的表情。

奇怪

1. 畫出頭頂部、向右傾斜的左耳。

2. 畫出右耳,以及頭部左側的毛髮細節。

3. 還有右側頭部的毛髮細節。

4. 在左側畫條短線作為身體。畫出指向左上方的右腿,並在頭上打個問號來表達好奇、不解。

5. 最後,給狗狗畫個深思熟慮的面部表情。

憤怒

1. 畫出頭頂和尖耳朵。

2. 畫出彎曲的左臉頰和右側的毛髮細節。

3. 畫出身體的正面和背面。

4. 在身體的右側畫出前腿和後腿,以及彎曲的尾巴。

5. 畫出底面完成身體的繪製。添加另一隻後腿。

6. 畫條細曲線來表示腹部的頂部。在左側加個燈泡形狀的圖案,以表達生氣的模樣。

7. 最後,給狗狗一個煩惱的面部表情。

日常活動

我愛做瑜伽⋯⋯

⋯⋯特別是這個姿勢。

做夢中

1. 尖尖的耳朵傾向一邊。

2. 用曲線畫出兩側臉頰。

3. 從頭部右側拉出曲線畫出身體的背部。

4. 添加前腿、後腿和尾巴。

5. 在頭部左側畫條細曲線，下方畫條較粗的線，以表示頭貼在平滑的地板上。在頭部下方加上前腳。

6. 延長底部、畫出向後踢出的後腿完成身體的繪製。

7. 最後，給小狗一個困倦的表情，口水都從嘴裡流出來了。

抓癢

1. 畫出頭頂，向左傾斜的尖耳朵。

2. 畫出彎曲的左臉頰和右側的毛髮細節。

3. 畫出身體的前部和前腿。

4. 畫出身體的背面。在身體下側加上前腿和短而彎的曲線。

5. 在靠近身體中心處，畫出指向左上方的後腿。後腿上畫上幾條曲線，以表現抓癢的動作。

6. 最後，畫個眨眼的表情。

問候

1。畫出頭頂和尖尖的右耳。

2。加上左耳，底下畫條
短而彎曲的線。

3。用彎曲的臉頰來表現
頭部的右側。

4。延伸左耳下方的短曲線，畫出
身體的後部和後腿。

5。畫出底面完成身體的繪製。
添加外前腿。

6。加入後腿和蓬鬆的尾巴。

7。最後，替小狗畫個俏皮的表情。

咬東西

1. 畫出頭頂和尖耳朵。

2. 用曲線畫出兩側的臉頰。

3. 在頭部的底部兩側加上前腿。
把捲曲的尾巴畫在右耳上方。

4. 在尾巴周圍畫出背部。

5. 給狗狗畫個專注的表情。

6. 最後，讓狗狗咬塊布。用二個倒
置的U形圖案來表現布料。

追逐

1. 畫出彎曲的鼻子和左側的頭部。

2. 畫出頭部的右側和指向後方的尖耳朵。

3. 在身體背面的頂部畫條短曲線。添加尾巴和前腿。

4. 繼續從尾巴處延伸出身體，並畫出後腿。

5. 拉出正面和底面以完成身體的繪製。加上後腿。

6. 替小狗畫上眼睛和一個圓角三角形鼻子，並在鼻子上方加條細小的彎曲線條。

7. 最後，在小狗的鼻子上方畫隻蝴蝶。

睡覺

1. 畫出頭頂和稍微向左
 傾斜的尖耳朵。

2. 畫出臉頰的毛髮
 細節。

3. 從頭頂拉出身體的後部。

4. 在頭的底部兩側加上前
 腿。沿着身體底部畫出
 彎彎的尖尾巴。

5. 替小狗畫個睏倦的表情。

6. 繞著狗狗，在背面和左側
 畫出帶圓角的墊子。

7. 繪製正面和右側的墊子。

玩耍

1. 畫出頭頂，尖耳朵向左傾斜。

2. 畫出臉頰處的毛髮細節。

3. 畫出身體的背面。

4. 在頭部下方加入前腿，並畫出向上踢的後腿。

5. 延伸身體的前部畫出後腿。

6. 畫出底面完成身體的繪製。添加尾巴。

7。替小狗畫個俏皮的表情：
尖牙從嘴裡露出來。

8。在嘴巴和前腿之間畫出
絨毛玩具的頭部。

9。替絨毛玩具勾出短臂和短腿
作為身體的外形。

10。最後替絨毛玩具畫上鈕扣般的
眼睛和倒V形的鼻子。

調皮

1. 畫出頭頂和稍微向右
傾斜的尖耳朵。

2. 用曲線畫出臉頰作
為頭部的外形。

3. 將捲曲的尾巴畫在
頭部的右側。

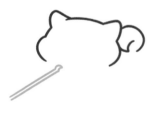

4. 從頭底的中心畫條又長又
直的線當成皮繩，端點畫
成彎曲的鉤子。

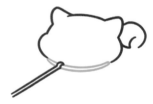

5. 沿著頭底的形狀畫出彎曲的
底線，並和皮繩鉤相連接。

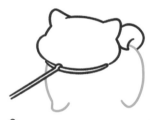

6. 畫出身體的前部和後部，
以及前腿和後腿。

7. 畫出底面完成身體的繪製。
添加前腿。

8. 最後，給小狗畫個茫然、
空虛的表情。

1。畫出頭頂和稍微向右
傾斜的尖耳朵。

2。用彎曲的臉頰作為
頭部的右側。

3。畫出身體的後部和
尾巴的上部。

4。完成毛茸茸的尾巴和
身體後部。

5。畫出正面和底面完成身體
的繪製。畫出前腿。

6。用界定臀部的線條
勾畫出後腿。

7。利用垂直線來表示動作,並
在尾巴下方繪製墜落物。

8。最後,給小狗畫個煩惱
的面部表情。

咬咬

1。畫出頭頂和稍微向左
傾斜的尖耳朵。

2。畫出彎曲的右臉頰和
左臉頰的毛髮細節。

3。畫出身體的背面。

4。在頭部下方添加指向上方的
前腿。畫出蓬鬆的尾巴。

5。畫出身體前部和後腿。

6。畫出底面完成身體的繪製。
添加後腿。

7。給狗狗畫個表情。

8。最後，在狗狗的嘴裡畫
根骨頭，以及表達動作
的運動線條。

吃飯

1。畫出頭頂和尖耳朵。

2。畫出彎曲的右臉頰和
左臉頰的毛髮細節。

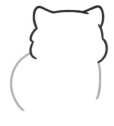

3。畫出身體的正面和背面。

4。在身體左側的畫出前腿
和後腿，前腿稍微高一
點。加入毛茸茸的尾巴。

5。用食物碗填滿身體右側的
空間，將其放在前爪下方。
用彎曲的平行線畫出碗。

6。在碗裏加入一堆食物。

7。最後，為小狗畫個面部表情。

伸展

1。畫出頭頂部和向左
　傾斜的尖尖左耳。

2。畫出彎彎的鼻子。加上右耳。

3。畫出身體前部和前腿。

4。在耳朵後面畫出捲曲
　的尾巴。

5。在尾巴周圍畫出
　身體的背部。

6。延伸下側和後腿以完成
　身體的繪製。

7。給小狗畫個平靜的表情。

8。最後，在小狗周圍畫出
　矩形的瑜伽墊。

1。畫出頭頂和向右、向後
　　傾斜的尖尖耳朵。

2。畫個彎曲的左臉頰。

3。畫出指向外側的身體
　　後部和後腿。

4。加入前腿和彎彎的尾巴。

5。畫出底面完成身體的繪製。
　　添加前腿。

6。最後，為小狗畫個面部表情。

跳躍

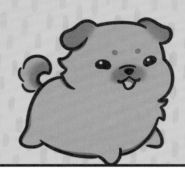

1. 畫出頭頂和軟軟的耳朵。

2. 畫出彎曲的右臉頰和左臉頰的毛髮細節。

3. 畫出身體的正面和背面，以及脖子處的毛髮細節。

4. 添加後腿、前腿以及蓬鬆的尾巴。

5. 畫出底面完成身體的繪製。添加外前腿。

6. 最後，替小狗畫個俏皮的臉部表情。

走路

1. 畫出頭頂和指向後方的軟軟耳朵。

2. 畫出彎曲的左臉頰，右臉頰有尖尖的毛髮細節。

3. 畫出身體後部和後腿。

4. 在脖子上畫出毛髮細節，加上毛茸茸的尾巴。

5. 畫出底面完成身體的繪製。添加前腿。

6. 在外側腿之間加入內側腿。

7. 最後，為小狗畫個面部表情。

跑跑

1。畫出軟軟的左耳。

2。畫出頭頂和稍微向左傾斜的右耳。

3。畫出彎曲的右臉頰。

4。畫出身體後部和後腿。

5。添加前腿和捲曲的尾巴。

6。畫出底面完成身體的繪製。添加前腿。

7。最後，替小狗畫個俏皮的臉部表情。

狂奔

1。畫出頭頂和軟軟的耳朵，
左耳指向後方。

2。畫出彎曲的左臉頰。

3。畫出身體的背面。

4。畫出身體前部和前腿。

5。添加後腿、前腿，以及尾巴。

6。最後，為小狗畫個面部表情。

裝扮

你是有罪的……

實在……太可愛了!

警犬小丑

1. 用雲彩般的形狀作為
小丑的假髮造型。

2. 完成假髮繪製。

3. 畫出頭部左側的彎曲臉頰。

4. 用彎曲的線條完成頭部的
繪製。加上褶皺的衣領。

5. 畫出身體的背面。加上尾巴。

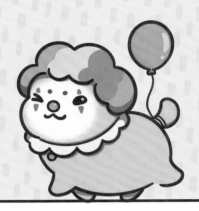

⑥。延伸身體後部，畫成後腿。
畫出身體前部和前腿。

⑦。畫出底面完成身體的繪製。
添加內側腿。

⑧。在衣領中心畫個小圓代表
鈕扣。給小狗畫個小丑鼻
和眨眼的表情。

⑨。畫個綁在尾巴上的氣球，細線
在尾巴上繞了好幾圈。

狗狗畢加索

1. 將貝雷帽畫成豆子形狀，
 上面有個圈圈。

2. 軟軟的耳朵壓在貝雷帽側面。

3. 畫出彎曲的右臉頰。

4. 畫出身體後部和後腿。

5. 加上稍微抬起的前腿和
 蓬鬆的尾巴。

6. 畫出調色板，以前腿握住它。在
 調色板內加個缺角的圓圈。

7. 在調色板上畫出幾個小小的
　雲朵形狀，當成顏料。

8. 畫出底面完成身體的繪製。
　添加內前腿。

9. 給小狗畫個面部表情。

10. 把畫筆畫在嘴邊，像是
　　狗狗用嘴叼著。

11. 最後，加上畫筆的刷毛。

狗狗嬰孩

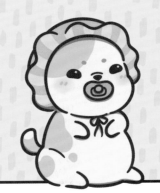

1。畫出頭部。

2。以一個彎曲的臉頰作為頭部的右側。

3。在頭部周圍畫出波浪狀的線條,作為帽子。

4。在頭底畫個蝴蝶結,完成頭部的繪製。

5。畫出身體的正面和背面。

6。在蝴蝶結兩側畫出前腿。加個尾巴。

7。畫出底面完成身體的繪製。加入後腿,用短而彎的線條定出臀部。

8。用奶嘴代替嘴巴。奶嘴的底座是個寬闊的心形,內部有個矩形,上面有個圓圈。

9。最後,給小狗畫上眼睛和鼻子。

狗獅

1. 用稍微向左傾斜的尖刺細節畫出鬃毛的底部。

2. 畫出彎曲的右臉頰，頭部就畫好了。

3. 在兩邊畫個圓形耳朵。

4. 完成鬃毛的繪製，頭部周圍呈現雲朵般的形狀。

5. 延伸身體的前部和後部，畫出前腿和後腿。

6. 畫出底面完成身體的繪製。加入前腿、用以界定前腿的線條，和彎彎的尾巴。

7. 最後，給小狗畫個俏皮的表情，從嘴裡露出小尖牙。

狗狗法官

1。很像鬍子，但其實是假髮。

2。在假髮下方繪製類似的彎曲線條，延伸後畫成左臉頰。

3。在左側加入三排捲髮。為每個捲曲加個小曲線。

4。在右側畫個寬的捲曲。

5。再畫出另一個捲曲。

6。畫出第三個捲曲。

7。在頭部下方畫出前腿，並延伸出身體的前部和後部。

8。加入外前腿和蓬鬆的尾巴。

9. 畫出底面完成身體的繪製。加上後腿。

10. 畫本法律書，用前腿拿住它。請隨心所欲地裝飾封面。

11. 在內前腿上方畫個木槌，並為手柄留出空間。

12. 畫出手柄，像是內前腿握住它的樣子。

13. 加上眼鏡。

14. 最後，為小狗畫個面部表情。

充滿食慾

希望一切都像
變胖那樣容易……

小狗馬卡龍

1. 畫出頭頂和軟軟的耳朵。

2. 在耳朵下方畫條短線,在底部擴大。
畫成略微彎曲的馬卡龍外殼。

3. 在馬卡龍外殼下畫出二層內餡。

4. 畫個圓形底座作為馬卡龍
的底部外殼。

5. 在馬卡龍上畫條破折線,
給馬卡龍加些紋理。

6. 最後,為你的馬卡龍
畫個表情。

小狗握壽司

1。畫出頭頂和尖耳朵。

2。畫出彎曲的左臉頰和
右側的毛髮細節。

3。在頭部底部畫條線，
兩側加上前腳。

4。畫出魚肉的頂部線條，就
像在畫小狗的背一樣。

5。完成魚肉的繪製。

6。在魚肉下方加上壽司飯，
記得要畫出外後腿喔。

7。最後，眨眨眼，讓你的握壽司
有個俏皮的臉部表情。

小狗冰淇淋

1. 以櫻桃為中心來繪製頭部。

2. 加上鬆軟的耳朵。

3. 在頭部兩側畫出均勻的圓，
 以模仿冰淇淋。

4. 用一滴水封住冰淇淋的
 底部。

5. 畫個圓頂的 V 形，作為甜筒。

6. 最後，為冰淇淋畫個
 面部表情。

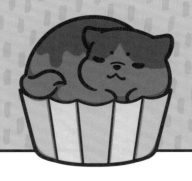

狗狗杯蛋糕

1. 畫出頭頂和稍微向右傾斜的尖尖耳朵。

2. 畫出彎曲的左臉頰。

3. 從頭頂拉出身體後部。

4. 畫出部分前腿。沿着身體底部畫出蓬鬆的尾巴。

5. 在狗狗下方畫一個大U形，作為杯體，這樣狗狗就可以舒適地趴在上面了。

6. 畫出杯形蛋糕的扇形上沿。

7. 繪製一些垂直線條，作為杯身的褶痕。

8. 最後，給你的杯蛋糕一個昏昏欲睡的表情。

熱狗

1. 畫個向右傾斜的大曲線。

2. 完成麵包的繪製。

3. 在麵包頂部處畫出小狗的頭頂，尖尖的耳朵稍微向右傾斜。

4. 畫出彎曲的左臉頰。

5. 在頭部下方加入前腿。後腿放入麵包的下方。

6. 畫出左側身體、後腿和身體下側，並為尾巴留出空間。

7. 畫上彎彎的尾巴，上頭有個X，你應該知道那是什麼。

8. 將另一片麵包畫在小狗旁，外形要和右邊的麵包一樣。

9. 最後，給你的熱狗畫一個俏皮的面部表情。

奶油犬

1. 以圓形為底，畫出一滴生奶油。

2. 頭頂著生奶油，耳朵則立在旁邊，生奶油就像是坐在頭上似的。

3. 從耳朵下方畫出斜向兩側的線條，作為焦糖奶油的邊緣。

4. 封閉焦糖奶油的底部。

5. 給你的焦糖奶油一個部表情。

6. 最後，在甜點的上半部和眼睛周圍淋上焦糖。

狗狗鬆餅

1. 繪製奶油的三個側面，
要畫出立體感。

2. 用更多的線條來加強
奶油的立體感。

3. 在奶油周圍滴上糖漿。

4. 在奶油和糖漿周圍繪製小狗
的頭頂和軟軟的耳朵。

5. 畫個大大的 U 形，作為鬆餅。

6. 在鬆餅的底部和右側加上
線條，使其有些厚度。

7. 最後，給你的鬆餅畫個
俏皮的表情。

狗狗串燒

1。繪製狗狗的頭頂。

2。以U形完成頭部繪製。

3。畫出尖尖的耳朵作為
中間的狗狗。

4。以U形完成頭部繪製。

5。畫出軟軟的耳朵作為
底部的狗狗。

6。以U形完成頭部繪製。

7。以平行的線條作為小棍子，
穿過狗狗的中心。

8。最後，給頂端的狗狗一
個滿足的表情，中間的
狗狗嚴肅的表情，底部
的狗狗俏皮的表情。

狗狗包子

1. 畫出包子的頂部皺摺，
 兩側較大，中間較小。

2. 從二邊底部延伸出耳朵。

3. 將頭畫成一個寬的U形。

4. 給你的包子畫個表情。

5. 最後，添加幾條曲線。以S形
 曲線來表示蒸汽。

狗狗
起司漢堡

1. 繪製頭頂和軟軟的左耳。

2. 畫出彎曲的右臉頰，和右耳。

3. 畫條微彎的曲線，完成頂部麵包的繪製。

4. 用起伏的線條畫出麵包下方的生菜。加些垂直線來表現折痕細節。

5. 畫三個圓角，讓起司片從生菜下方露出來。

6. 用短線畫條曲線作為漢堡中的肉餅。

7. 將底部的麵包畫成寬闊的U形。

8. 最後，為起司漢堡畫個俏皮的表情。

大頭貼

糟糕的一天？

微笑是條曲線，
讓一切變得清晰。

澳洲牧羊犬

1. 用一支鉛筆，輕輕地畫個圓作為頭部的輪廓，並用垂直和水平線將其分成四等分。將面部特徵畫在水平線和垂直線上。開始動手為小狗畫個表情吧。

2. 從上半部的圓往下畫出軟軟的耳朵。

3. 沿著圓圈的頂部曲線畫出頭頂。

4. 畫出兩側的毛髮細節。

5. 沿著圓圈的底部畫，完成頭部的繪製。

6. 最後，給小狗加個可愛的舌頭。擦掉輔助線。

柯基

1. 用一支鉛筆，輕輕地畫個圓作為頭部的輪廓，並用垂直和水平線將其分成四等分。將面部特徵畫在水平線和垂直線上。開始動手為小狗畫個表情吧。

2. 在圓的上半部外側，畫出尖尖的耳朵。

3. 在圓圈內，畫條略微彎曲的線作為頭頂。

4. 畫出兩側的毛髮細節。

5. 沿著圓圈的底部畫，完成頭部的繪製。

6. 最後，給你的小狗畫個好玩的舌頭。擦掉輔助線。

巴哥

1. 用一支鉛筆，輕輕地畫個圓作為頭部的輪廓，並用垂直和水平線將其分成四等分。將面部特徵畫在水平線和垂直線上。開始動手為小狗畫個表情吧。

2. 從上半部的圓往下畫出軟軟的耳朵。

3. 沿著圓圈的頂部曲線畫出頭頂。

4. 緊緊跟著圓圈的側面和底部，畫出寬廣的 U 形以完成頭部的繪製。

5. 最後，給小狗畫個有趣的舌頭。擦掉輔助線。

騎士查理王小獵犬

1. 用一支鉛筆，輕輕地畫個圓作為頭部的輪廓，並用垂直和水平線將其分成四等分。將面部特徵畫在水平線和垂直線上。開始動手為小狗畫個表情吧。

2. 在上半部的圓圈外，畫出軟軟的耳朵。

3. 繪製耳朵的底部和內側。

4. 沿著圓圈的頂部畫出頭頂。

5. 沿著圓圈的底部畫，完成頭部的繪製。擦掉輔助線。

薩摩耶
混匹邊境牧羊犬

1. 用一支鉛筆,輕輕地畫個圓作為頭部的輪廓,並用垂直和水平線將其分成四等分。將面部特徵畫在水平線和垂直線上。開始動手為小狗畫個表情吧。

2. 從上半部的圓往下畫出軟軟的耳朵。

3. 沿著圓圈的頂部曲線畫出頭頂。

4. 畫出兩側尖尖的毛髮細節。

5. 沿著圓圈的底部畫,完成頭部的繪製。

6. 最後,給小狗畫個好玩的舌頭。擦掉輔助線。

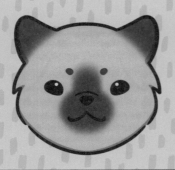

德國牧羊犬

1. 用一支鉛筆,輕輕地畫個圓作為頭部的輪廓,並用垂直和水平線將其分成四等分。將面部特徵畫在水平線和垂直線上。開始動手為小狗畫個表情吧。

2. 在圓的上半部外側,畫出尖尖的耳朵。

3. 沿著圓圈的頂部曲線畫出頭頂。

4. 畫出兩側的毛髮細節。

5. 沿著圓圈底部畫,完成頭部的繪製。擦掉輔助線。

大麥町

1. 用一支鉛筆,輕輕地畫個圓作為頭部的輪廓,並用垂直和水平線將其分成四等分。將面部特徵畫在水平線和垂直線上。開始動手為小狗畫個表情吧。

2. 從上半部的圓往下畫出軟軟的耳朵。

3. 沿著圓圈的頂部曲線畫出頭頂。

4. 緊緊跟著圓圈的側面和底部,畫出寬廣的U形以完成頭部的繪製。

斯塔福郡鬥牛犬

1。用一支鉛筆，輕輕地畫個圓作為頭部的輪廓，並用垂直和水平線將其分成四等分。將面部特徵畫在水平線和垂直線上。開始動手為小狗畫個表情吧。

2。從上半部的圓往下畫出軟軟的耳朵。

3。在圓圈內，畫條略微彎曲的線作為頭頂。

4。在耳朵下方畫條短線。

5。用寬闊的U形來繪製頭部，以強調下巴的寬大。擦掉輔助線。

法國鬥牛犬

1. 用一支鉛筆，輕輕地畫個圓作為頭部的輪廓，並用垂直和水平線將其分成四等分。將面部特徵畫在水平線和垂直線上。開始動手為小狗畫個表情吧。

2. 在圓的上半部外側，畫出尖尖的耳朵。

3. 沿著圓圈的頂部曲線畫出頭頂。

4. 在耳朵下方畫條短線。

5. 用寬闊的U形來繪製頭部，以強調下巴的寬大。擦掉輔助線。

黃金獵犬

1. 用一支鉛筆，輕輕地畫個圓作為頭部的輪廓，並用垂直和水平線將其分成四等分。將面部特徵畫在水平線和垂直線上。開始動手為小狗畫個表情吧。

2. 沿著圓圈的頂部曲線畫出頭頂。

3. 在上半部的圓圈外，畫出軟軟的耳朵。

4. 繪製耳朵的底部和內側。

5. 沿著圓圈底部畫，完成頭部的繪製。

6. 最後，給小狗畫個好玩的舌頭。擦掉輔助線。

狗狗着色頁

等等，還有更多！請盡情享受著色、添加裝飾、為狗狗添加服裝配飾的種種樂趣。
可以遵循14頁的色彩搭配或是自行創作，全由您決定！

品種目錄

這裡有個目錄可以讓你快速找到你最喜歡的品種，它將狗狗分成米克斯和其它七組。（註：雖然在書中我們是依狗狗的品種來作分類的，但我們還是鼓勵您收養並愛護世界上所有的小狗。

玩具組

馬爾濟斯 20,61

巴哥 28, 65, 132

吉娃娃 49

貴賓 50

騎士查理王
小獵犬 32,133

蝴蝶犬 41, 62

約克夏 53

博美 45

獵犬組

臘腸狗 19

阿富汗獵犬 35

米格魯 37, 57

牧羊組

德意志牧羊犬
42,135

澳洲牧羊犬
47, 130

梗犬組

鬥牛犬
23

傑克羅素犬
25

迷你雪納瑞
36, 58

斯塔福郡鬥牛犬
46,137

工作組

拳師犬 24

大丹犬 26

哈士奇 27, 60

伯恩山犬 30

聖伯納
43, 65

羅威納 52

柯基 40, 131

運動組

黃金獵犬
18, 139

拉布拉多
21, 63

休閒組

鬆獅犬 22

法國鬥牛犬
29, 56, 138

大麥町
33, 136

波士頓㹴 34

柴犬 38, 59

比熊 44

英國鬥牛犬 48

米克斯

馬爾泰迪 31

薩摩耶
混血邊境牧羊犬
39, 134

卡哇伊狗狗
圓滾滾狗狗的插畫BOOK

出　　　版／楓書坊文化出版社
地　　　址／新北市板橋區信義路163巷3號10樓
郵 政 劃 撥／19907596　楓書坊文化出版社
網　　　址／www.maplebook.com.tw
電　　　話／02-2957-6096
傳　　　真／02-2957-6435
作　　　者／Olive Yong
譯　　　者／陳良才
責 任 編 輯／陳鴻銘
港 澳 經 銷／泛華發行代理有限公司
定　　　價／380元
初 版 日 期／2024年5月

國家圖書館出版品預行編目資料

卡哇伊狗狗：圓滾滾狗狗的插畫BOOK /
Olive Yong作；陳良才譯. -- 初版. -- 新北市
：楓書坊文化出版社, 2024.05　面；公分

譯自：Kawaii Doggies： learn how to
　　　draw over 100 Adorable Pups in
　　　All their Glory

ISBN 978-986-377-962-9（平裝）

1. 插畫　2. 狗　3. 繪畫技法

947.45　　　　　　　　113004224